一碑一帖

趙孟頫臨 淳化閣帖

孫寶文 編

上海辭書出版社

趙孟頫臨淳化閣帖

宋刻《淳化閣帖》是我國書法藝術史上的一座寶庫。其匯刻秦漢至隋唐百餘書家四百多書帖，被後人譽爲『中國法帖之冠』和『叢帖始祖』。

趙孟頫（一二五四—一三二二），字子昂，號松雪道人、水精宮道人，湖州（今屬浙江）人。元代書畫家。精楷、行書，學李邕而以王羲之、王獻之爲宗，圓轉遒麗，世稱『趙體』。其曾評論《淳化閣帖》『書法之不喪，此帖之澤也。』

據載，趙孟頫耳順之年前後曾將《淳化閣帖》十卷本全都臨完一遍，足見其臨池之精勤。在臺北故宮博物院，藏有趙孟頫選臨《淳化閣帖》中王羲之的部分墨蹟。這一稀見珍蹟爲册頁紙本，此册頁順序有誤。

編者謹將此臨本重新排序，並與《淳化閣帖肅府本》對照，供習書者研習。

本書編排和釋文以臨本爲基准，拓本逐字對照，或有調整。釋文兩者有不一致處，拓本原文用括號標注。

趙孟頫臨淳化閣帖

大熱帖
周常侍帖

便大熱足下晚可耳甚患此熱力
不具王羲之白
此书因周常侍想

必至

吾唯帖

吾唯辨辨便知無復日也諸懷不可言知彼人已還吾

此猶有小小往來不欲來者其野近當往就之耳不大思其方不見可

久理而任之者悠然此可歎息

西問帖 得西問無他想彼人甚平

安此粗佳玄度來數日为慰　中郎女帖　中郎女頗有所向不令時

安此粗佳玄度來

数日为慰

中郎女頗有所向不令時

婚對自不可復得僕往意君頗論不大都此亦當在君耶

娥萬自不可得如淚注

娥萬自可後自深注

言天甚注不大壽妣

言君許注不大壽妣

當左足東邠

當左東邠

發瘧比日疾患欲無賴未面邑邑反不具王羲之

發瘧帖

發瘧以自東甚頓匆不面反不具

如常帖 足下各如常昨還殊頓胸中淡悶干嘔轉劇食不可強疾高難下治乃甚憂之力不

具王羲之

雪候帖 雪候既不已寒甚盛冬未可吾患足下亦當不堪之

趙孟頫臨淳化閣帖

轉復知問王羲之

荀侯帖

荀侯佳不未果就卿許企懷耳安西音

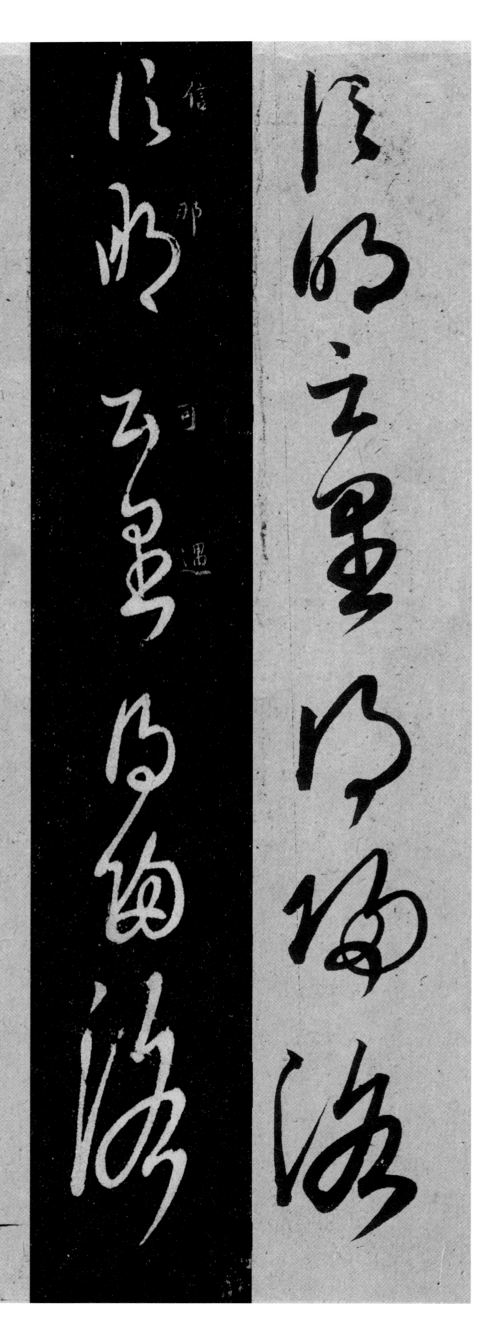

休尋

八日帖　八日義之頓首多日不知君問得一昨書知君安善爲慰僕

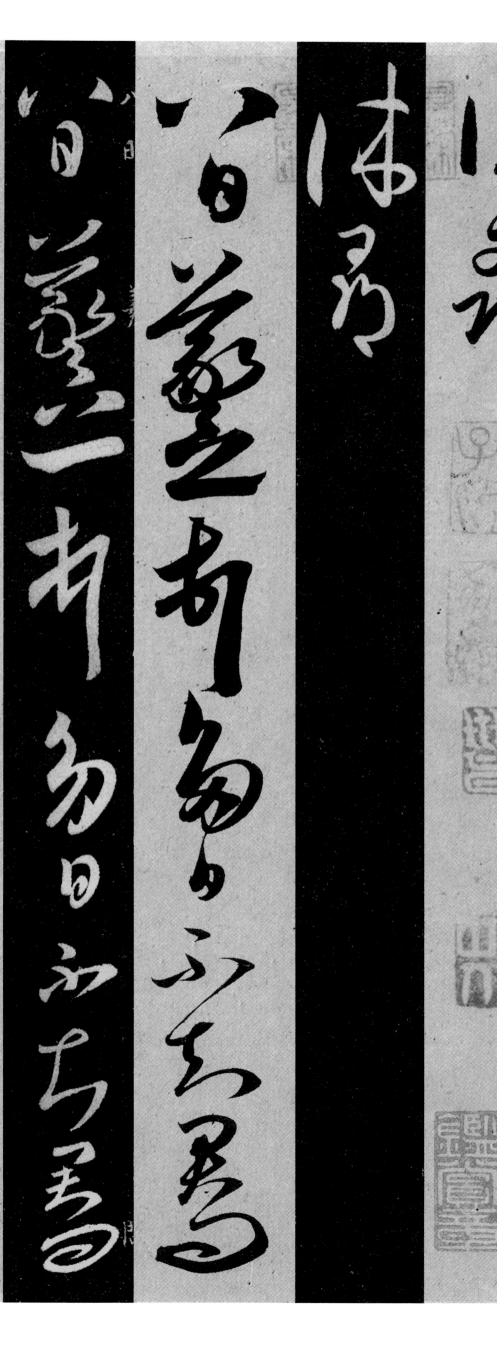

比小差而疲劇昨若耶觀望乃苦輿上隱痛前後未有此也然一日一發勞復不

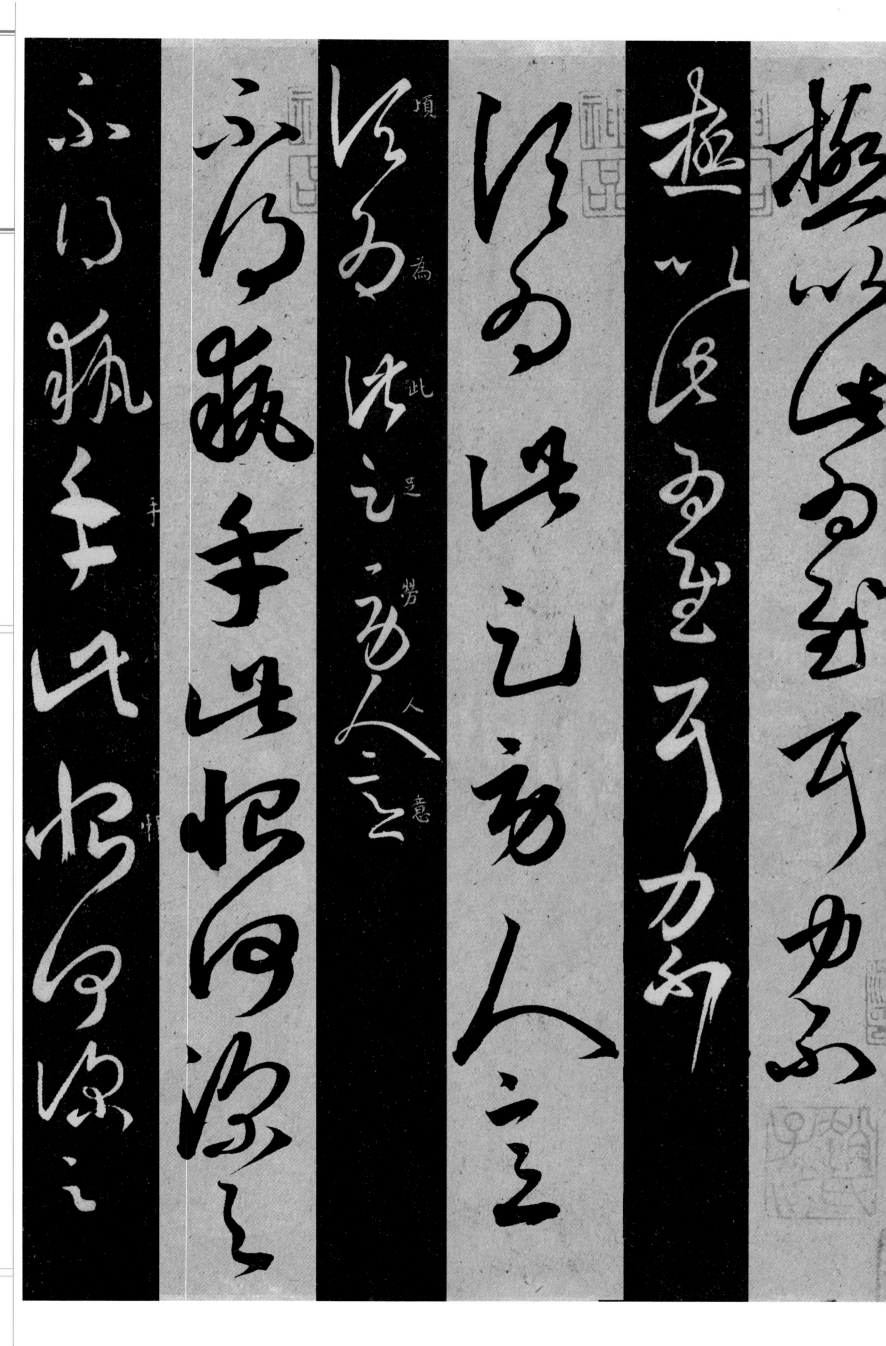

極以此為慰耳力不

勞人帖　傾為此足勞人意

執手帖　不得執手此恨何深之

足下各自愛數惠告臨書悵然

先生帖　先生適书亦小小不

赵孟頫临淳化阁帖

能佳大都可耳

雨快帖

三月十六日羲之白一昨省不悉雨快君可不万石转差

知虔大都可耳

三月十六日羲

之白一昨省

不悉雨快君可不万石转差

趙孟頫臨淳化閣帖

也灸得力不不得後問懸惡不去懷君云當有旨信遲望其至僕劣劣